U0014775

我與豆海豹的飼養日記

啊！
這隻好可愛！

可以
先選嗎？

店長！
我自己要的，

喔！喔！
好喔！

哇～

看起來
都很有精神喔！

希望能比
找到好飼主啊！

4

遇見豆海豹

眼神？

我，2?歲。

在一家普通的公司上班。

單身，一個人過生活。

不知怎麼的，最近很不走運。

當機

打了2個小時的資料都沒了……

天天加班。

啊！已經10點了！！

頻出紕漏……

都是因為沒定時存檔。

不注意不行！

你說的是

壞事接二連三。

青天霹靂

又加班了

黑暗……

我家

到了……

等待我的只有還沒整理搬到新家的一堆大箱小箱。

搬完家已經過了3個月

情侶是鄰居

就算回到家，也沒半個人……

好好喔，狗狗！

哇呀！好可愛！

好可愛！

紙箱桌子

7

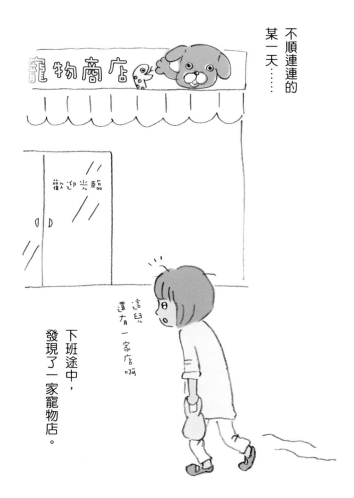

不順連連的
某一天……

寵物商店

歡迎光臨

這兒
還有一家店啊

下班途中，
發現了一家寵物店。

8

反正也沒事，
就繞過去逛逛。

接下來，
映入我眼簾的
是……

咦？

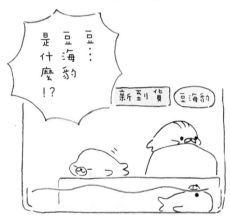

豆……
豆海豹
是什麼！？

新到貨 豆海豹

第一次遇見的生物
緊緊抓住我的目光。

小海豹！？

呼嚕——

不假思索
詢問店裡的小哥
那到底是不是活的。

啊哈哈！
當然是
活著的呀！
我家裡也有養呢！

正在遛鸚鵡的店員

還讓我摸一摸！

哎呀——！！

放在手心喔——！

呼嚕——

熱熱的

但是……

萬一
長太大
怎麼辦？

好、好可怕！！

啊
啊
啊

哎

有點擔心的問了一問。

沒問題！

還真沒見過
牠長大的樣子，
萬一真的
長太大的話……

↖還給我
看了資料

好像有一處
類似研究中心的地方
可以接手照顧。

〜想像圖〜

要保重喔！

（再見！）

啊！醒了……

起床了呢！

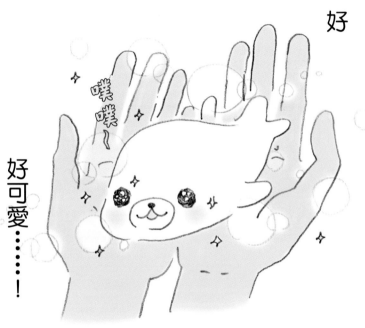

好

好可愛……！

啵啵～

※這時候我看到的景象

我要養牠！

牠的眼神告訴我 我要養牠！！

當場 決定

咦

還是多研究九一些比較好喔。

好大人！ 好有趣的

不過，您好像就住這附近，就特別答應您吧，如果有不清楚的地方，請馬上過來喔！

小哥自己做的飼養指南

好好！！

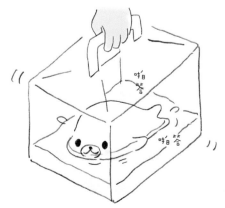

啪答 啪答

硬是把牠帶回家！

耶！

13

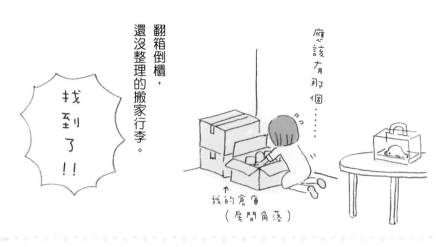

找到了！！

翻箱倒櫃，還沒整理的搬家行李。

應該有那個……

↑我的倉庫（房間角落）

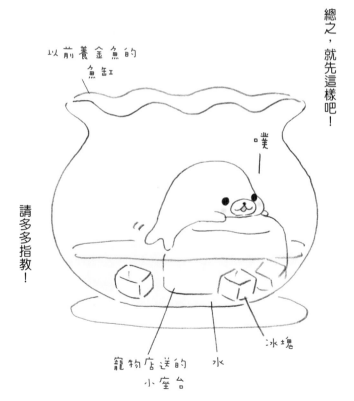

總之，就先這樣吧！

以前養金魚的魚缸

噗

請多多指教！

寵物店送的小座台

水

冰塊

命名思考中。

豆海豹是？

指導人

豆海豹是最新發現，最小型的海豹品種。
一手就能掌握的迷你海豹。

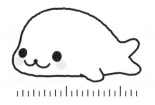

平均
12 cm

超市賣的
雞腿肉
一塊的分量
夠吧～

平均身長約 12 公分，平均體重約 200g。
全身覆蓋著柔軟的體毛。

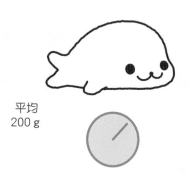

平均
200 g

其他生物比較表
海獅
斑海豹
豆海豹
海獺

各種不同尺寸的豆海豹

小豆海豹

比豆海豹更小。
十分稀有少見。

豆海豹

最常見的豆海豹。

大豆海豹

非常少數的
豆海豹會長得
這麼大。
智力也較一般豆海豹發達。

個性親人，一旦熟悉了，呼喚牠就會有反應，
也會乖乖待在掌心上。是非常容易飼養的動物。

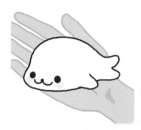

小哥的小提醒

豆海豹個性溫和。
一個水槽可以同時飼養多隻豆海豹喔。

寵物店展示販售中。

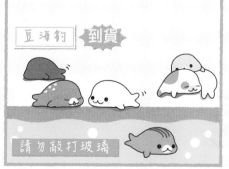

回家路上，被小學生攔查⋯⋯

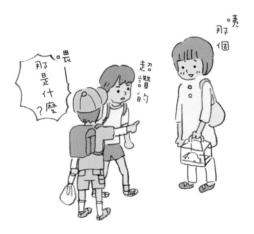

豆海豹安靜的睡吧

這位
就是我的同居人
「小芝麻」（公・0歲）。

抱歉，
名字有點普通。

第一天，
我完全靜不下來。

因

吃飯

你還好嗎？

還活著嗎？

要不要！？

↑戳

指

第二天，
大概習慣了（我認為）。

會吃嗎？

魚板

吃了

啊姆啊姆

就這樣
和小芝麻
超精采的生活
就開始了。

咻

懶懶的

但是
問題是……

枕頭

第二天夜裡，
萬物皆已沉睡的
午夜子時……

啪答

啪答

傳來了
一陣流水聲！

啊
……
被吵醒了

浴室的水
應該關好了呀…

有妖怪嗎

啪答
啪答
啪答

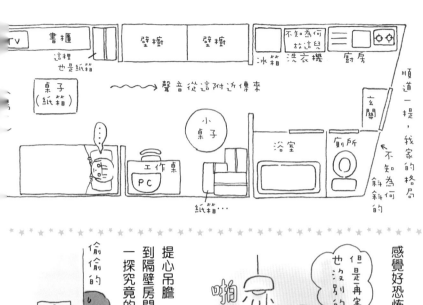

那一定是因為……

這樣啊！

所以到寵物店裡問問。

隔天晚上還是不睡覺，

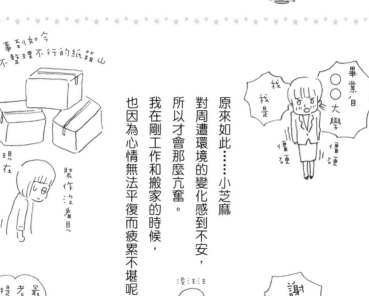

壓力
造成的

你在豆海豹面前慌慌張張、完全靜不下來的緣故吧！所以牠才會在這些反應喔！

事到如今
不整理不行的紙箱山

現在正忙著呢

裝作沒看見

原來如此……小芝麻

對周遭環境的變化感到不安，

所以才會那麼亢奮。

我在剛工作和搬家的時候，

也因為心情無法平復而疲累不堪呢。

畢業自
○○大學

我
我是

謝謝！

來
來

醉

迎新會時
喝太多……

最近老是提不起勁。

加油

23

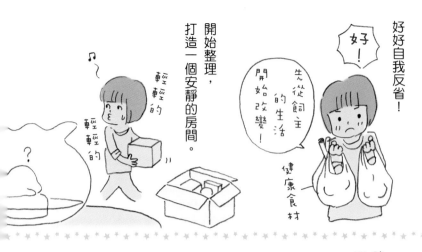

好好自我反省！

好！

先從飼主的生活開始改變！

健康食材

開始整理，打造一個安靜的房間。

輕輕的

輕輕的 輕輕的

?

強忍著，不要緊貼著水槽看。

緊貼

After　　Before

保持適當距離

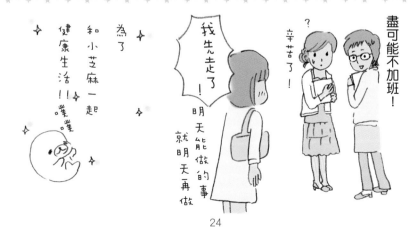

盡可能不加班！

?　辛苦了！

我先走了！

明天能做的事就明天再做

為了和小芝麻一起健康生活！！噗噗

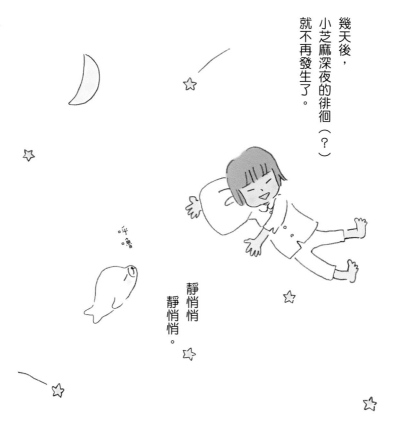

幾天後，小芝麻深夜的徘徊（？）就不再發生了。

靜悄悄
靜悄悄。

呼嚕

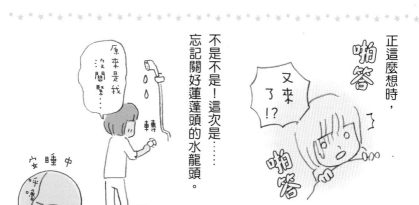

正這麼想時，

啪答

又來了！？

啪答

不是不是！這次是……忘記關好蓮蓬頭的水龍頭。

原來是我又關鬆了……

轉

安睡中

呼嚕

25

豆海豹的飼養方法

必備水槽！金魚缸也OK。

有點太小、太窄、太可愛了點吧？

指導人

金魚缸

準備一塊陸地

水槽

水使用放置一日去除氯氣的自來水。最好可以每日換水。

抗暑對策

豆海豹體內脂肪比一般海豹少，所以十分怕冷。因為如此，長時間離開水面也沒問題！不過，天氣過熱時就不行。炎炎夏日時，請在水中加點冰塊，幫牠降溫吧！

冰塊

放在
水中的
冰凍寶特瓶

裝飾

水草等等

玩具

球

套環

喜歡玩
套圈圈♥

小哥的小提醒

有些豆海豹喜歡脫逃。
如果會習慣性脫逃，請在水槽上加蓋！

如果把小魚
一起放進去魚缸，
可能會被吃掉…

噗

叩
叩

26

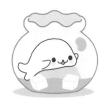

豆海豹比外表看起來強健，所以不需要太花心力照顧。但是請定時餵食、運動，好好愛護牠喔！只要付出關愛，一定能培養出好感情。

每日餵食2～3次

吃飽就好
不過量。

自我主張
夠了

危險！！
注意不可過熱、乾燥。

與一般的海豹相反，
豆海豹晚上睡覺。
請保持黑暗。

挑選豆海豹的要點

喜好因人而異，以下僅供參考。

好的要點

好奇心旺盛　　食欲旺盛

不好的要點

不時發抖　　冷漠

小芝麻當然是

上面的類型

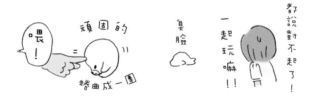

豆海豹喜歡〇〇

豆海豹通常
都很喜歡豆類。

豆子

該不會就是因為這樣
所以取名「豆」海豹吧？

不，不是的！
聽說是因為與一般的海豹
相較，
就像
豆子一樣小的
緣故而得名的。

今天
還蜥蜴…

其實，
還沒給小芝麻吃過豆子。

我也正在等待
最愛的毛豆季節來到。

啾

玩球中

終於毛豆的季節到了！

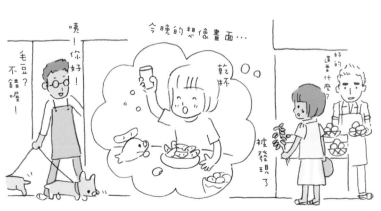

咦！你好！

毛豆？
不錯喔！

今晚的想像畫面…

乾杯

好的
還畫什麼？

被發現了

30

回家後，拿出毛豆炫耀…

噗

緊咬不放！

啊姆

咬一

吐

肚子

被牠的氣勢嚇到，直接把生的毛豆給牠吃
但是……

啾

卡滋

3

2

1

有點恐怖～

飛起來了

31

發出怪聲，
痛苦的滿地打滾。

咕嚕

噗嚕

據說

「別吃生毛豆！」

「有人吃了
會肚子痛。」

果然⋯⋯

還是煮熟
變好吃再給牠吃吧。

充滿不信任感

煮熟了

果然
當田禾子
最好吃！

這次吃得很香！
真是太好了～

乾杯！！

32

其他餵食體驗介紹。

甘納豆

生先
味聞
道嗎
嗎？

←舌頭好小！

嗚啾

好像很喜歡
豆子上的砂糖。→

納豆

茶
茶
♪

在我進去廚房的一個空檔……

阿？

呀
呀
黏

33

吃得很開心。

蟹味棒

那不是真的蟹肉做的喔

呵呵呵

原料：鱈魚等
添加蟹肉抽出物

抽出物…？

什麼？

豆海豹

好奇ㄉㄉ喔！

吉歡挑戰奇怪的蟲

因為如此

四季豆

四季豆應該可以挑戰整條吃光。

喔！吃了吧！

但是！

嗝

不給你吃了啦！

↑
完全只吃豆子

豆腐

豆腐裝在盤子裡給牠。

緊緊抓住盤子的模樣雖然很可愛……

嘶嚕
嘶溜
哇嘎嘎

媽呀！不要過來～

ㄋ月鬼啊！

滿臉都是

聲音…

噗噗

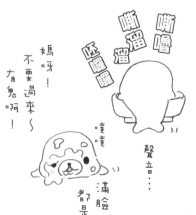

34

附贈　獨家小遊戲

通常都是把毛豆
從豆莢拿出來給牠……
但有一天
小芝麻爬上豆莢。

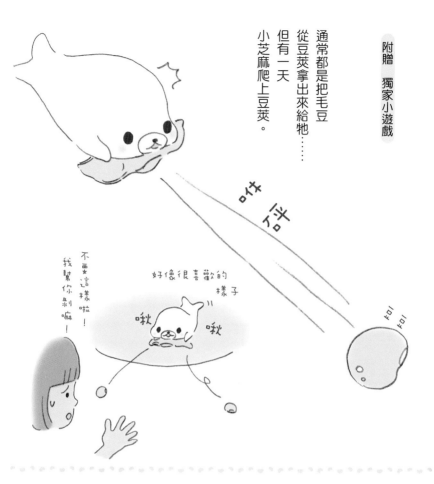

啪沙

啵啵

好像很喜歡的
樣子

啾　啾

不要這樣啦！
我幫你剝嘛！

還有，
最近留意到一件事……

以小芝麻為準……？
挑選食材

豆類、
魚類比較多
呵

嗯，
似乎，對身體健康
也不錯。

遠離成人疾病

35

豆海豹的最愛

以下介紹曾經餵過小芝麻的食物中，他喜歡的各式食物。

其他豆海豹可能會不喜歡。

順道一提，小芝麻最討厭的食物是……納豆。

燒燙燙NG

毛豆

地瓜

夏天毛豆最棒了！也很喜歡爸爸豆（註）。

豆類中，唯一討厭的只有納豆。

註：山形縣特產，近似毛豆的食物。

吃太多，

可能會放屁……

吻仔魚

豆腐

從頭吃起？或是尾巴？

完全不在意這種小事。

加點柴魚片！

也很喜歡大豆加工品。

比起木綿豆腐，

更愛絹豆腐。

眼睛有點恐怖

魚板

卡士達醬

基本上，只要是魚漿製品都愛。
竹輪、魚板、薩摩炸魚餅……全都愛。

比起生奶油，
更愛卡士達醬。

太奢侈了…

鱈魚子

味噌湯

雖然牠好像很愛吃，
但是一年大概
只給牠吃2次。
實在是負擔不起……

不過只能喝不燙的。

荻餅

好像喜歡吃紅豆餡的。
如果買了，會分一口給牠。

也喜歡黃豆粉口味的

海藻麵條

給牠吃了
怪怪的東西
呢……

海草做的
應該沒問題吧！

海藻麵條
是九州一帶
常吃的食物。

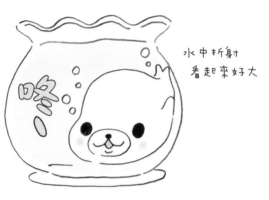

水中折射
看起來好大

在金魚缸裡
試著加很多水。

開心與不開心的豆海豹 🍀

雖然有些突然，
小芝麻還真是可愛。
當父母的都覺得
自己的小孩最可愛嗎？

游～

今天就來介紹
至今為止，
我曾見過的小芝麻表情包。

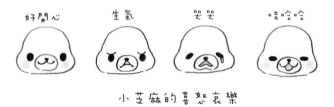

好開心　　生氣　　哭哭　　哇哈哈

小芝麻的喜怒哀樂

看到喜歡的東西時，

啾
—！

非常用力

40

吃到不喜歡的食物時，

噁心…

吐出來…

痛苦的左翻右滾

之後就不理人

發癢的時候（自己抓不到的部位），

噗噗…
噗…

全身扭動

翻滾

噗～
噗

跟平常的臉
不一樣

露出「幫我抓抓～」的臉？

41

無聊時，

保持怪怪的姿勢
盯著水裡看

想睡時，

最喜歡的
豆子掉了

平常
一定會抓得緊緊的

眼神變得怪怪的

噗哈

42

肚子餓時，

嘴巴動個不停

←肚子

也叫個不停!!

盯著我看···

緊貼水缸面向我的方向···

不順心時，

吐出一堆泡泡

管太多時，

呼

嘆氣

總之，小芝麻真的很可愛！

還有很多沒介紹

自己靠過來

咕

心情好時，

活蹦亂跳

唄

43

豆海豹的種類

豆海豹有許多不同的毛色、花紋。

櫻花豆海豹

白豆海豹

黑豆海豹

藍豆海豹

深藍豆海豹

紅豆海豹

小哥的小提醒

還有像
這樣的…！

毛色多變。
不同父母也會組合出各種不同毛色。

44

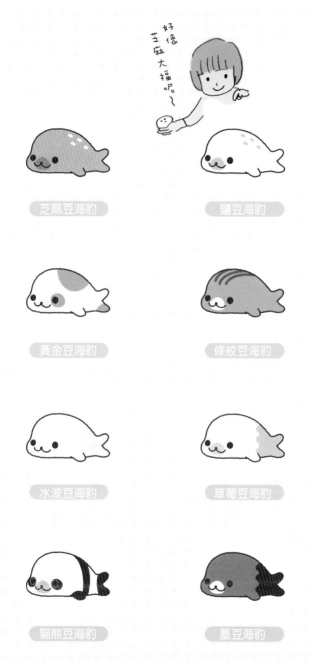

好像芝麻大福呢～

芝麻豆海豹

鹽豆海豹

黃金豆海豹

條紋豆海豹

水波豆海豹

草莓豆海豹

貓熊豆海豹

墨豆海豹

小芝麻也需要
套上頸圈

被蚊子咬了!

可是就算不套頸圈
手也抓不到牠自己的頭

I am 豆海豹

世人還不太認識
豆海豹。

正面看起來
像大福一樣的臉

剛飼養時，
來家裡玩的朋友曾說…

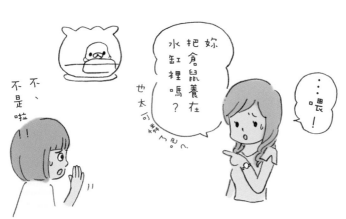

…喂！

妳把倉鼠養在水缸裡嗎？

也太可憐了吧～

不、不是啦！！

從老家來玩的妹妹說…

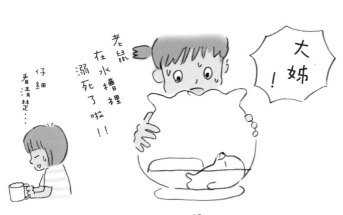

大姊！

老鼠在水槽裡溺死了啦！！

仔細看清楚…

48

不過，聽我解釋
牠是小海豹後，
態度大轉變。

唉─
小海豹！？

迷戀不已。

哇！
真不敢相信！
好可愛！
好小喔！

⋯果然人類對小動物
就是沒辦法呢！
或者是因為
小芝麻魅力無遠弗屆⋯

大姊
這在哪兒買的！？

我也要養！！

和我一模一樣的
反應⋯

果然是姊妹！

49

聽聽小哥的經驗談！

到寵物店去聊天……

啊！的確

還不太常見…

這個

那個

不買東西也跑來 ←

就連我母親啊！

小哥的母親
（想像圖）

小哥剛飼養豆海豹時的事。

回家時，發現水槽裡的水沒了，全變成報紙！

土

怎麼了？

噗噗

窸窸窣窣

東翻西找

50

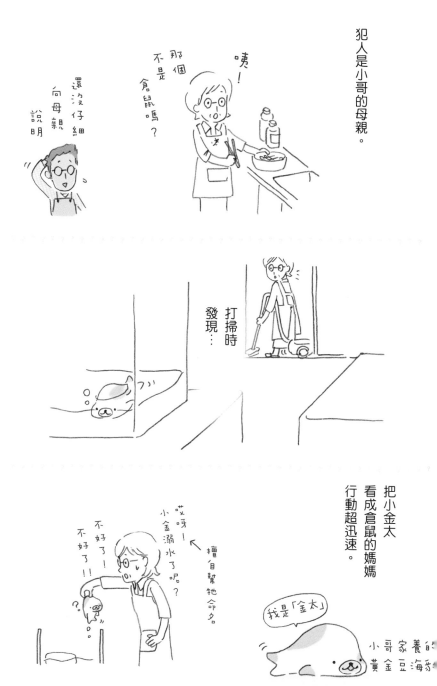

犯人是小哥的母親。

咦！

那個不是倉鼠嗎？

還沒仔細向母親說明

打掃時發現…

把小金太看成倉鼠的媽媽行動超迅速。

擅自幫牠命名

哎呀！小金溺水了呢？

不好了！不好了！！

我是「金太」

小哥家養的黃金豆海豹

眨眼之間，轉換成倉鼠模式。

就這樣沒事了。

來來！

After　←　Before

如果再晚點發現

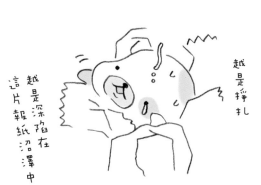

越是掙扎

越是深陷在這片報紙沼澤中

小金太說不定就要在報紙堆中斷氣了。

自那次事件之後，小金太好像就開始害怕報紙。

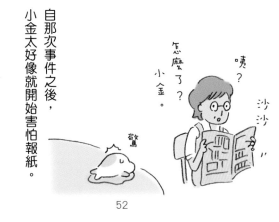

咦？

怎麼了，小金。

沙沙

驚嚇

52

唉呀！會被搞錯也是情有可原的。

身體捲成一團 看起來真的就像一隻倉鼠

根本不會想到那是小海豹嘛。

最近我反而會把所有小動物都看成豆海豹……

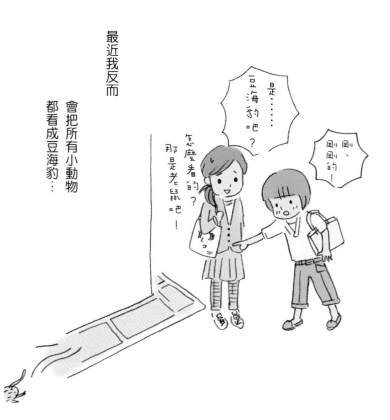

是……豆海豹吧？

剛、剛、剛小剛小的！

怎麼看的？那是老鼠吧！

53

豆海豹造景

豆海豹造景指的是花工夫裝飾豆海豹居住的水槽。
有些飼主還會親手做小東西。

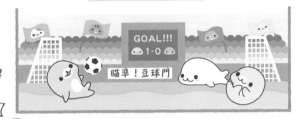

很會玩球。

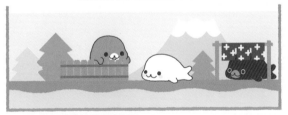

註：泡澡桶裡裝的不是熱水。

註：光線刺激過強，請勿長時間照射。

咦
很有趣

菇菇好可愛喔！

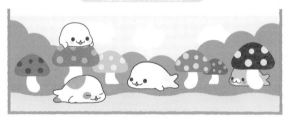

盡情徜徉在各國的不同風情吧！

菇菇森林妖精風

註：請不要長出真的香菇，
須注意水槽的清潔。

運動會風（附頒獎台）

2

1

3

過段時間，可能真的會投籃了呢。

55

倉鼠用的
玩具跑輪

呼嚕

靜悄悄

…沒什麼特別反應

四格漫畫劇場

我家的孩子也…篇

把貝殼丟到垃圾箱裡

海獺會

非好非

我們家的孩子也會吧…

毛豆皮

啊姆 啊姆

隨地亂丟

喔（期待）

垃圾桶

毛豆皮

我們有好好的學習喔

59

我家的孩子也…③

鄰居家養了一隻很會說話的九官鳥

啊啊呀～歡迎光臨！啊啊啊！

我們家的孩子也…

早安！
早安！

果然不行

靜悄悄

阿～放屁了！

嗯

啪嗒啪嗒

嗯
嗯
嗯

這、這是!?

有天早上，豆海豹突然

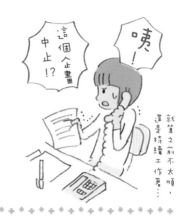

63

我只顧著
為了工作意志消沉…

好轉
稍微
冷毛力

不用擔心我
打起精神來…

我沒事，

※當時我看到
Part 2

產生幻覺、幻聽了呢

小小芝麻？

寵物
和飼主
發生的事無關…

決定了！
我再也不會為了工作
沮喪難過了。

小芝麻的事
更重要～

把小芝麻抱在胸前，
一個人啜泣著。

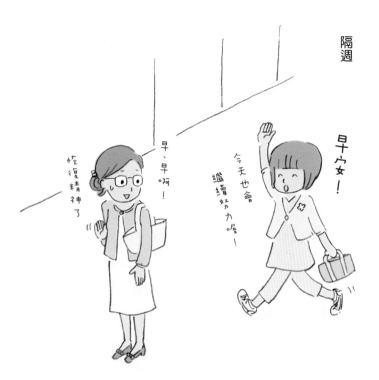

隔週

早安！

今天也會
繼續努力喔！

早、早啊！

恢復精神了

當時…

飼主所想的，
和小芝麻的行動
沒什麼直接關係！

搖搖

糙

目光呆滯

65

永遠
一起

出門去♪

尋找豆海豹的房間

挑戰金氏世界紀錄

通勤電車很擠。

不拘小節的我
這種時候也充滿殺氣。

回家的電車也很擠。

邊這麼想著，回到家。

我回來了一

小芝麻！

啊！

發現逃走中！

小芝麻也有像搭滿載電車的感覺嗎?

69

隔日馬上到店裡報到！

喲

我要買
最大的水槽！

最大的有困難

不行啦！

危險危險

買我自己一個人
拿得動的。

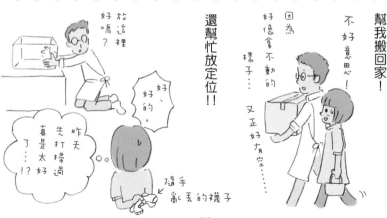

結果小哥
幫我搬回家！

不好意思！

因為好像拿不動的樣子⋯⋯又正好有空⋯⋯

還幫忙放定位！！

放這裡好嗎？

好、好的。

昨天先打掃過
真是太好了⋯⋯！？

隨手亂丟的襪子

70

如此這般

新居落成！

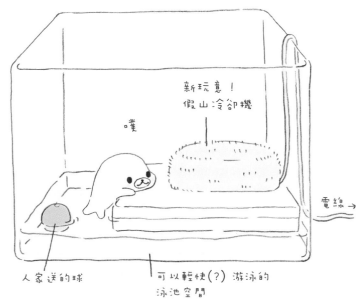

噗

新玩意！
假山冷卻機

電線 →

人家送的球

可以輕快(?)游泳的
泳池空間

水槽的打掃工作吧！
應該是吧…

打掃!?
房間嗎!?
果然還是
太髒了!?
唉！

謝謝！

那就再見了，
打掃
要努力喔！

總而言之…
變這麼寬敞，真是太好了呢！
小芝麻。

咕嚕

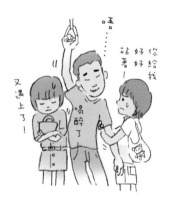

你給我
好好
站著！
喝醉了
又遇上了！
五口……

我的滿載電車
雖然改善不了，
但只要想像小芝麻
正在享受寬敞的環境
好像就能忍受下去。

啊…抱歉……
〔冥想中〕

72

豆海豹的小祕密

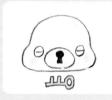

今天要說個小祕密。

跟便溺有關。

被看見了…

小芝麻通常
都在水中上廁所，

尿尿在水中
不易察覺。

緊盯

好想看卻看不到

有一天，出現了有趣的便便。

便便大連發！

把牠抓起來

便便就掉下來…可惜（？）

舍身

也曾發生這種事……

把牠放在手上玩時，

啪嘰 啪嘰

啪嘰 啪嘰

啊

拉屁

放屁好像是
準備要大便的前兆。

實物大

啪嘰
啪嘰
啪嘰
啪嘰

拉在我手上

啊
!!

便便一顆一顆的還可以，
如果在房間裡尿尿，
那可不妙呢。

哇！

嘩

涮

涮

像這樣……

在朋友家
曾看過這景象

宗太
0歲

小芝麻
0歲

75

抱牠出魚缸時，
一定會
幫牠清洗喔！
基本上⋯

好

擦 擦

四格漫畫劇場

如果…的話篇

如果…的話①

豆海豹

說不定真的會說話

喂 喂

如果是真的話…

希望牠是謹慎自制的個性

這裡癢癢的，

可以幫我抓抓嗎？因為我抓不到！

喂—幫我換水吧？

水溫溫的

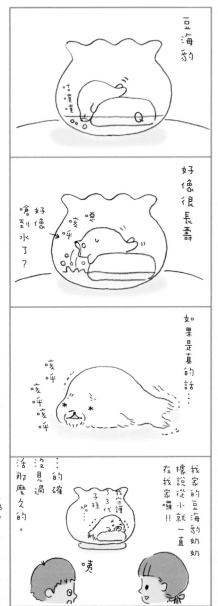

豆海豹要回故鄉去 !?

沙
沙

朋友約我今天
去河邊BBQ。

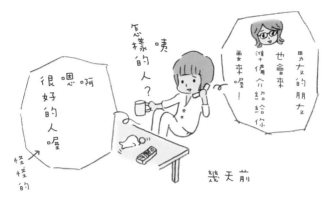

咦

怎樣的人？

嗯啊
很好的人喔

怪怪的

用友的朋友
也會來
準+備介紹給你
要來喔！

幾天前

原本是預計如此的。

傳來臨時取消的郵件…
我明白這不好說出口
但是「中止一下」
是什麼意思…？

有「中止很多下」
的嗎？

007 00/00—
from 加奈子
sub 抱歉！
今天的約會
要先
中止一下★

萬事俱備

已經
準+備好女當囉

呵呵

82

還特地早起的呢…

太可惜了

對了！

帶小芝麻

去玩吧！！

而且要去

大海！

比河邊

更棒！

呼嚕

雖然是第一次出遠門，

箱子（不會漏水的款式）

面紙

塑膠袋

毛巾

點心

有這些，應該就萬無一失！

那就出發吧！

才這麼想著又再度？
巧遇寵物店小哥。

啊！

我現在正要去上班
咦！要去海邊啊？
小芝麻第一次出遊!!

（片刻沉默）

要和誰一起去呢？

84

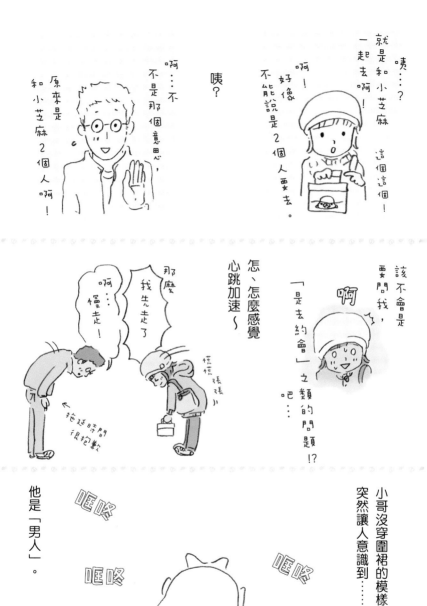

就是和小芝麻一起去啊！

啊！好像不能說是2個人要去。

咦…？和小芝麻 這個這個！

啊…不不是那個意思，

原來是和小芝麻2個人啊！

咦？

該不會是要問我，「是去約會」之類的問題!?

啊

那麼我先走了

啊…慢走！

怎、怎麼感覺心跳加速～

拖延時間很抱歉

慌慌張張

小哥沒穿圍裙的模樣突然讓人意識到……

他是「男人」。

哐哆 哐哆 哐哆

在電車上也一直睡覺

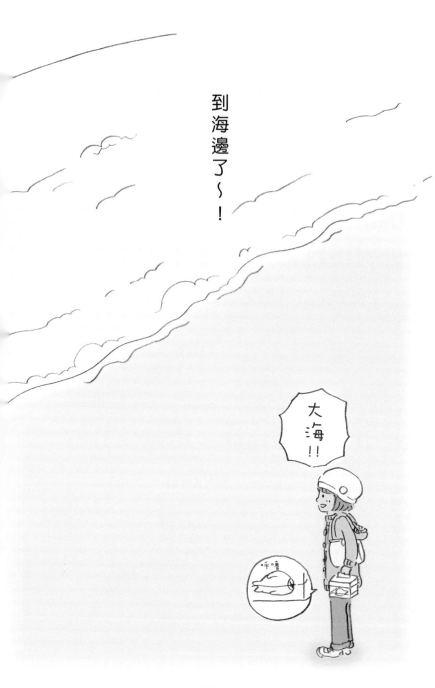

強迫
還在睡夢中的小芝麻起床。

搖晃

業業

滿滿的大海

大海應該是小芝麻的故鄉。
（也可能根本沒見過）

會懷念大海嗎？

喔！反應不錯！

噗噗噗

咕噗

啪答

啪答

小芝麻小保全

小芝麻沙雕 v.s. 小芝麻本尊

啪涮

啊～

櫻蛤

←!?

小芝麻美人魚

88

接著就是……
期待已久的海水浴！

去吧！前進大海！

喔喔～

噗

游

如何？

真的放到大海裡
會不見蹤影，
所以挖了人工海。

真正的大海

小芝麻……
比起被人類眷養著，
生活在大自然裡
更快樂吧？

不……沒這回事吧！

一個人
生活在這廣闊的大海裡
我應該辦不到吧？！

現在，心裡起了一陣漣漪……

啾

好漫長…… 孤單…… 一個人……

咦？

小芝麻……
該不會是想安慰我吧！？

這種感覺！？

我的內心 你了懂？

嗚嗚

嘿咕

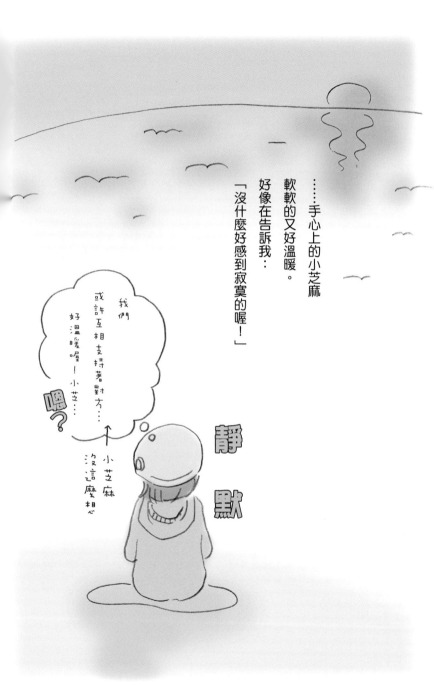

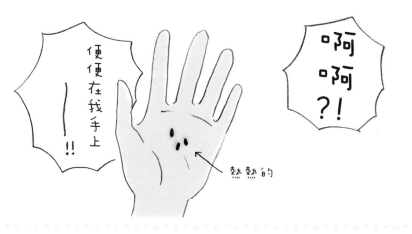

便便在我手上————！！

啊啊？！

熱熱的

就這樣，第一次出遠門
大海之行邁入尾聲。

今天又再次感受到
對小芝麻深深的喜愛。

小芝麻或許
不如身在大海那般自由⋯⋯
不過，從今以後要和我一起
快樂生活下去喔！

四處亂竄的
豆海豹們

動物偽裝

四格漫畫劇場

不可愛篇

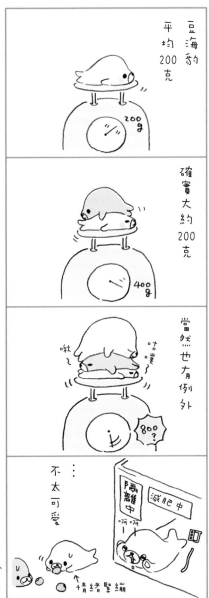

豆海豹與人們

最近，開始
在街上出現了
豆海豹的蹤跡。

飼養的人
好像增加了呢。

走失的豆海豹
急尋

咦
真的!?

或許是我大力宣傳的關係，
周遭開始有朋友
飼養起豆海豹。

超級
可愛的！

真的！

還發生過這樣的事⋯。

今天是豆
海豹來到
我家的日
子，小小
的，真的
好可愛。

學生的
繪畫日記

很可愛呢

是條紋豆海豹！

小學老師

100

在此介紹幾位飼者的豆海豹生活。

M先生
大學同學
從事企劃工作

淡藍豆海豹♀
大一生

他飼養豆海豹的動機不太單純。

聚會時，小芝麻的照片超受歡迎！

我要看
我要看
...

咦
好可愛！！

幾天後，

我也買了豆海豹。

咦
竟然買了
真意外！

「咦！M先生養了豆海豹！？好想看喔！」

「啊！那要不要去我家？」

這樣不好吧？

我有特別的目的。

但是

過了幾個禮拜後…

M先生養的
豆海豹
十分乖巧

那個…
發生了
什麼事嗎…？

你是永遠
都不會背叛我的吧～

耳癢癢

就夠了，

我現在只要有牠

在那之後，M先生對水槽的布置愈見講究，還建立了豆海豹的專屬網頁，儼然就是豆海豹的俘虜。

BBS
快來關注
喔！

豆海豹的小屋

把水槽佈置成外太空！

完美的

網站首頁

102

〜C小姐家的豆海豹〜

C小姐
同期入社的
同事

○小倉

黃金豆海豹♀
小倉

C小姐擷取以前飼養過的倉鼠的名字,養了一隻名為「小黃金」的豆海豹。

小倉一代
雖然已經不在了,

所以這是
小倉二世

長得真像♪

雖然很相像
但是
小倉二世
不吃葵花子

小倉二代
繼續備受寵愛。

C小姐的家裡
還有另一隻寵物…

彩龜
「龜龜」→

小倉

好鄰居 ♡

嘗試將小倉和烏龜養在同一個水槽裡，卻發生不得了的事件……

啾

啊啊！

←最愛吃肉

現在各自的水槽比鄰而居，感情融洽（？）的生活在一起。

龜龜、小倉我都一樣喜愛喔！

兩個都可愛

午餐時

C小姐未來的夢想是除了烏龜、小倉之外，還要養一隻狗！

怪奇3人組合

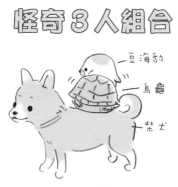

豆海豹

烏龜

柴犬

~S小姐家的豆海豹~

S小姐
公司後輩

粉紅豆海豹&
小草莓

簡直就是個美少女！

關鍵是牠的臉。

S小姐在店裡選上的是粉紅豆海豹。

看光光♡

是公的!!

但是買回家2天後，發現事實。

只看臉蛋完完全全就是個女生，

卻是公的…

※小海豹的性別不容易分辨

因為太可愛，似乎就不再繼續追究了…

搖搖

擺擺擺

喜歡水果

105

還發現一件令人驚奇的事。
小草莓照鏡子看自己的樣子，
好像心情會變好。

姆噗
姆噗

我家的小芝麻
完全無感

噢

所以原本興趣就是幫洋娃娃
做服裝的S小姐，

開始為小草莓
製作漂亮衣裳。
感情很好…

嘴乎

又
做好囉

小草莓可愛無極限，
沒有最可愛，只有更可愛。

結、結婚禮服……！

牠是
男生吧…？

量身

縫線

前後片×2 片

頂部，這裡要穿進鬆緊帶

註：尺寸因小海豹尺寸略有差異，製作自家小海豹衣服時，請務必先丈量正確尺寸。

裁切線

需要準備的物品

做好了!!

喜歡的布料
建議挑選有伸縮性的材質
針線
鬆緊帶（褲子用）
其他依設計自由取材…

好可愛喔～～！

但是⋯

啊，
等等等等！

噗

小芝麻好像
不愛穿衣服。好可惜。

~妹妹的豆海豹~

高中生

妹妹

貓熊豆海豹 ♀
小點點

約定好
要用功的喔!

好像並沒有……

說叫牠「點點」

飼養貓熊豆海豹的妹妹。

說服爸媽,開始

好像根本無視與爸媽的約定

只顧著和點點一起玩耍的樣子。

直接帶到
動物園去……
還真是大膽的
傢伙。

有一天,在電話中,

姊姊
最近
過得
如何?

咦?

109

並‧沒‧又！

很抱歉

該不會六個朋友了吧!?

啊終於!!

沒有男朋友
就會沒精神嗎？

……我最近總是精神滿滿
應該都是拜小芝麻之賜吧。

你看你看

※不是欺負牠
是幫助牠運動

沒這個打算…

釣到了

啊咕

讓白馬王子
等太久
可不行喔！

110

不知道是不是那通電話的緣故，

那天夜裡作了一個夢。

夢見小芝麻變大了，背上還載了

一個王子⋯

雖然只記得這個畫面

他穿高跟鞋⋯

噗

非常無聊的封口行為

噗

小芝麻

誰都不比說喔！

？

咦！好怪的夢⋯

好害羞！

那位王子⋯

好像某人⋯

臉紅紅

聖誕變裝秀

這是變裝嗎？

感冒的豆海豹與我

好像感冒了。

這種時候
休息睡覺是最好的！

小芝麻，
晚安！

隔天早上

不知怎麼的病情愈加惡化。

咳

咳咳

因心業？

38.4℃

但是，不能
不去照顧小芝麻。

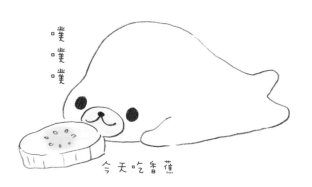

業
業
業

今天吃香蕉

順手
就做了一件
之前一直想做的事…

咳──
冰代衣
喔──
屋冷卻

滴落
嗯心?

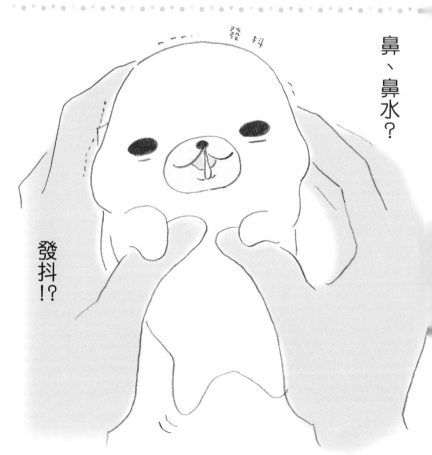

鼻、鼻水?

發抖!?

發抖

115

好像也生病了～
小芝麻

這、這時候…

全身包緊緊

感冒的時候，注重保暖好像
比較好

因為牠感冒了。
沒事沒事

真的嗎？

手腳利落

沒事嗎？
馬上能治好嗎？

季節交替的時候，
據說常常會發生。
就算如此，小哥…
真的很靠得住！

沒事。
馬上就會好的喔！

補充點營養劑…
咦？

117

接著遞給我…

放了一大堆

各式各樣

來！這些！
好好吃完
去休息…

各式各樣

好…好親切～

臉越來越紅

好…好的～

而且，還一直看著我
直到我進房間去為止！

這麼擔心我嗎!?

還在看…

119

不要忘記
餵小芝麻
吃營養劑喔——

…什、什麼嘛…

小芝麻啊…
是擔心
原來不是擔心我，

啊…
我會注意的。
一定…

有點失望…

那麼

下次見…

121

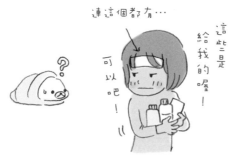

算了

連這個都有…

可以吧！

這些是給我的喔！

他也很關心我呢！（應該）

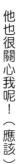

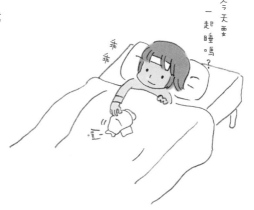

今天要一起睡嗎？

乖乖

我…
很在意小哥的事呢

…咦？

裝傻

啊—

被玩了！

裝傻

122

…總之，

先把感冒治好，

兩個人（一人＋一隻）

再一起去找小哥。

掉了

然後……

好好謝謝他今天的照顧。

123

感情變得更融洽！

那個⋯小芝麻
已經痊癒了。

順道一提，
我也好了。

我，27歲。公司小職員。

單身，同居人是名叫小芝麻的豆海豹。

不知怎麼的，最近非常快樂。

本書故事純屬虛構。

而且，豆海豹並非真實存在生物。

我與豆海豹的飼養日記

圖　‧　文／米村真由美
翻　　譯／高雅准

總　編　輯／賈俊國
副 總 編 輯／蘇士尹
資 深 主 編／吳岱珍
編　　輯／高懿萩
行 銷 企 劃／張莉滎‧廖可筠‧蕭羽猜

發　行　人／何飛鵬
法 律 顧 問／台英國際商務法律事務所　羅明通律師
出　　版／布克文化出版事業部
　　　　　　台北市民生東路二段 141 號 8 樓
　　　　　　電話：02-2500-7008　　傳真：02-2502-7676
　　　　　　E-mail：sbooker.service@cite.com.tw
發　　行／英屬蓋曼群島商家庭傳媒股份有限公司城邦分公司
　　　　　　台北市中山區民生東路二段 141 號 2 樓
　　　　　　書虫客服服務專線：02-25007718；25007719
　　　　　　24 小時傳真專線：02-25001990；25001991
　　　　　　劃撥帳號：19863813；戶名：書虫股份有限公司
　　　　　　讀者服務信箱：service@readingclub.com.tw
香港發行所／城邦（香港）出版集團有限公司
　　　　　　香港灣仔駱克道 193 號東超商業中心 1 樓
　　　　　　電話：+852-2508-6231　　傳真：+852-2578-9337
　　　　　　E-mail：hkcite@biznetvigator.com
馬新發行所／城邦（馬新）出版集團 Cité (M) Sdn. Bhd.
　　　　　　41, Jalan Radin Anum, Bardar Baru Sri Petalimg,
　　　　　　57000 Kuala Lumpur, Malaysia.
　　　　　　電話：+603-9057-8822　　傳真：+603-9057-6622
　　　　　　E-mail：cite@cite.com.my
印　　刷／韋懋實業有限公司
初　　版／2017 年（民 106）07 月
售　　價／300 元

城邦讀書花園　　布克文化
www.cite.com.tw　WWW.SBOOKER.COM.TW

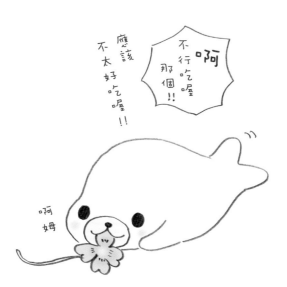